U0108852

過年啦

- 中華繪本系列 -

歡樂年年 ❸

燒 爆 竹

中 華 教 育

鄭力銘——主編
烏克麗麗——著
林琳、張潔——繪

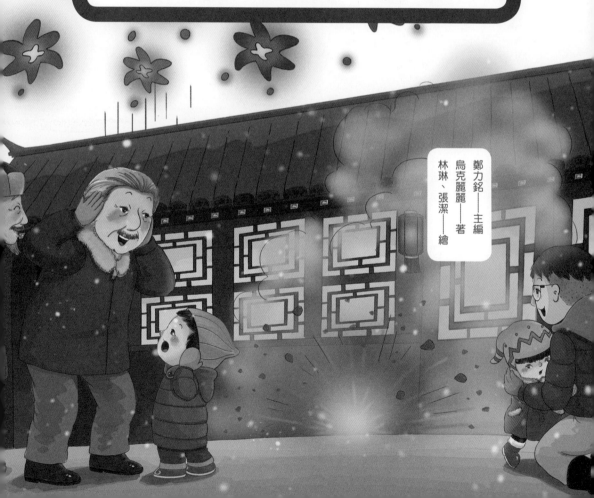

歡樂年年❸
燒爆竹

鄭力銘——主編

烏克麗麗——著

林琳、張潔——繪

責任編輯：劉綽婷

裝幀設計：立青

排版：陳美連

印務：劉漢舉

出版 / 中華教育

香港北角英皇道 499 號北角工業大廈 1 樓 B

電話：（852）2137 2338

傳真：（852）2713 8202

電子郵件：info@chunghwabook.com.hk

網址：http://www.chunghwabook.com.hk

發行 / 香港聯合書刊物流有限公司

香港新界大埔汀麗路 36 號 中華商務印刷大廈 3 字樓

電話：（852）2150 2100

傳真：（852）2407 3062

電子郵件：info@suplogistics.com.hk

印刷 / 美雅印刷製本有限公司

香港觀塘榮業街 6 號海濱工業大廈 4 樓 A 室

版次 / 2018 年 1 月第 1 版第 1 次印刷

© 2018 中華教育

規格 / 16 開（210mm x 173mm）
ISBN / 978-988-8489-68-8

本書簡體字版名為《「中國年」原創圖畫書系列》，978-7-121-30315-9，由電子工業出版社出版，版權屬電子工業出版社所有。本書為電子工業出版社獨家授權的中文繁體字版本，僅限於臺灣、香港和澳門特別行政區出版發行。未經本書原著出版者與本書出版者書面許可，任何單位和個人均不得以任何形式（包括任何資料庫或存取系統）複製、傳播、抄襲或節錄本書全部或部分內容。

序言

　　這套書包括了《貼揮春》《團年飯》《燒爆竹》《拜年囉》《逛廟會》和《接財神》，內容很豐富，故事很精彩，是一套很值得閱讀和欣賞的好繪本。

　　中國人過年，有很多風俗習慣，也有多種具體的節日形式，這套繪本就以故事方式，把讀者帶到年文化的情境裏，感受過年的濃濃氛圍，尤其是故事裏彌漫親情，有闔家團圓、親子溝通的感人細節。如《貼揮春》這個繪本裏的對聯文化，不但故事有趣，也能學到知識。如《拜年囉》這個繪本，團團和圓圓給爺爺奶奶拜年、接紅包的細節，和諧、有趣，帶着家的溫暖，當然，裏面也有民俗知識，還有愛心的奉獻等等，說明繪本的故事創作者和插畫者，都是很用心的。在設計內容時，不只是為主題服務，還從孩子的需要出發，更有文化引領的高度。

　　傳統文化很有魅力，幾千年的生生不息一定是有道理的。為甚麼今天我們住進了都市的高樓大廈，還喜歡過年，還喜歡去貼揮春，去拜年，去迎接財神，去吃團年飯，去逛廟會？就是因為這些民間習俗裏，有家國情懷，有人間樸素的愛，有最基本的價值追求。

　　好好讀一讀「歡樂年年」系列吧，享受閱讀的樂趣，感受文化的魅力。

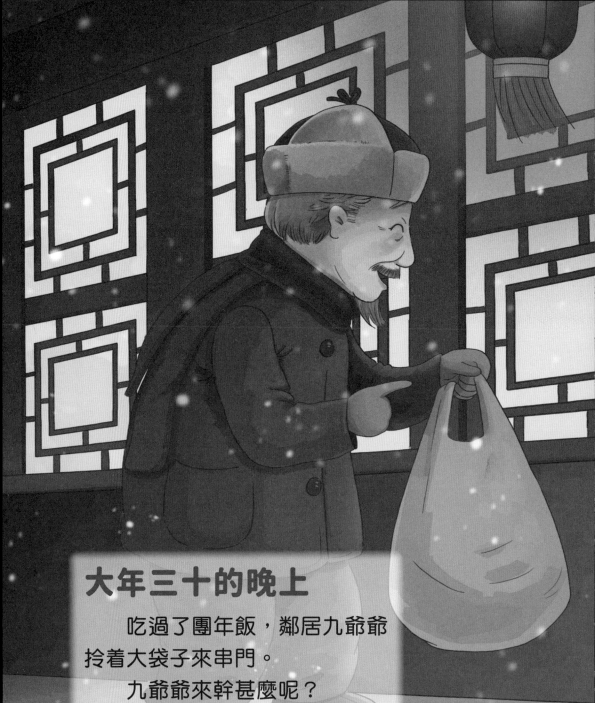

大年三十的晚上

　　吃過了團年飯，鄰居九爺爺拎着大袋子來串門。

　　九爺爺來幹甚麼呢？

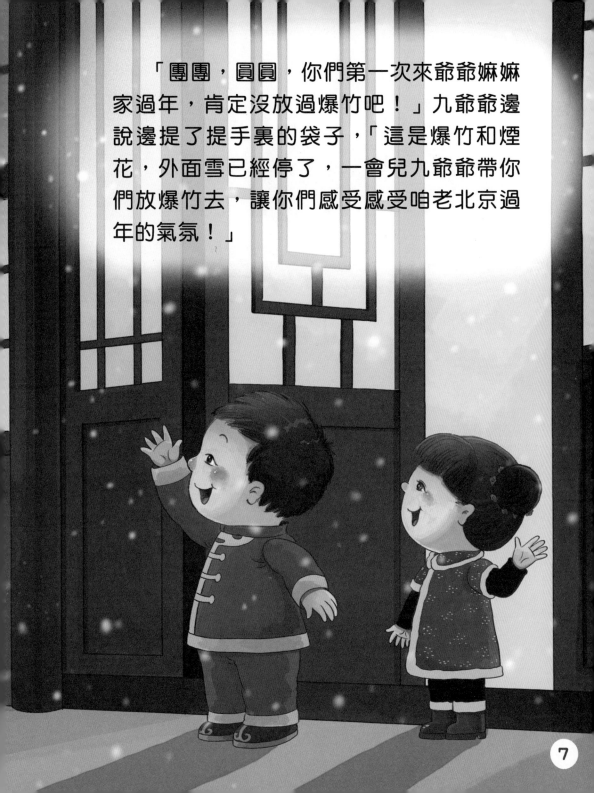

「團團，圓圓，你們第一次來爺爺嫲嫲家過年，肯定沒放過爆竹吧！」九爺爺邊說邊提了提手裏的袋子，「這是爆竹和煙花，外面雪已經停了，一會兒九爺爺帶你們放爆竹去，讓你們感受感受咱老北京過年的氣氛！」

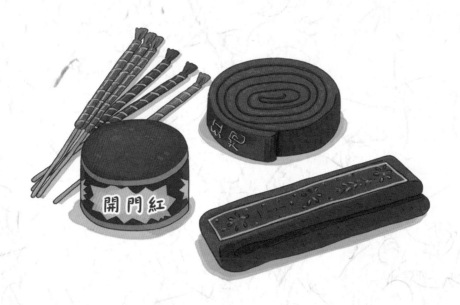

開門紅

爆竹和煙花

團團和圓圓一聽要去放爆竹，立即像兔子一樣飛奔過去，湊到九爺爺身旁，用小手扒開袋子探着頭往裏面張望：「哇，這麼多爆竹！我們快去吧！」

「好好！等我們收拾一下，咱們一起去！」爸爸說道。

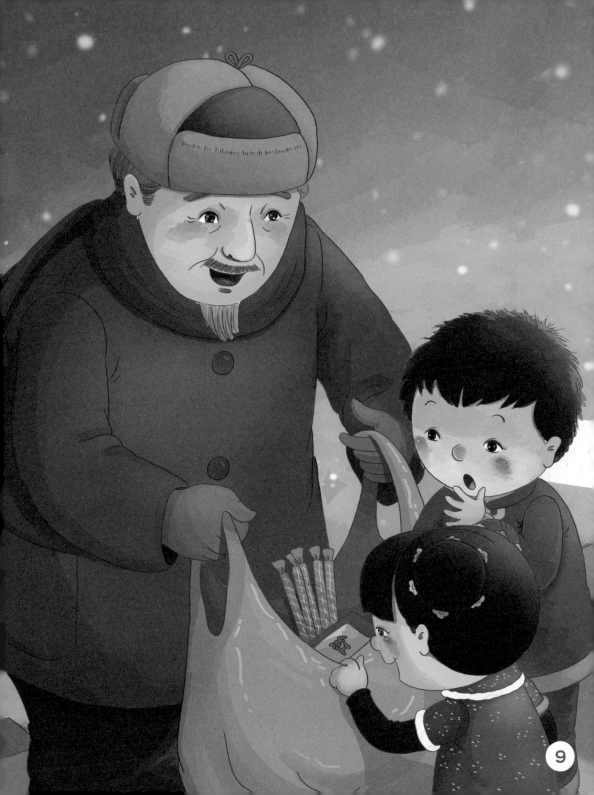

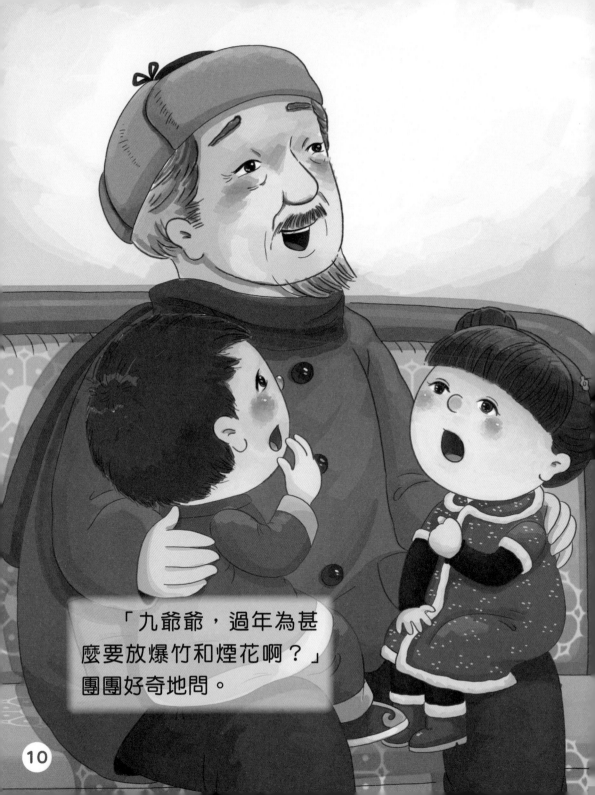

「九爺爺，過年為甚麼要放爆竹和煙花啊？」團團好奇地問。

九爺爺在門口的地毯上抖了抖自己的棉鞋，進了屋。

　　「這個嘛，要從很久很久以前說起。」九爺爺瞇着眼睛，讓團團和圓圓坐到他的腿上，開始講起年獸的傳說。

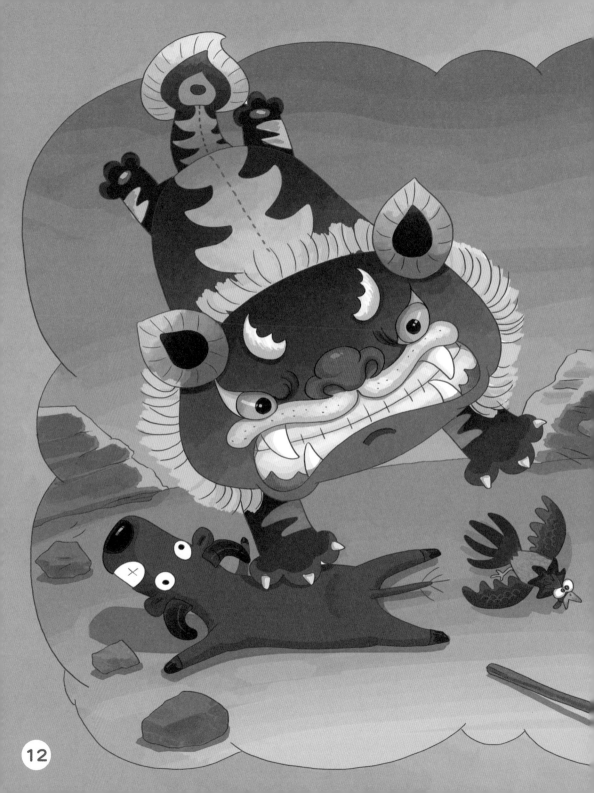

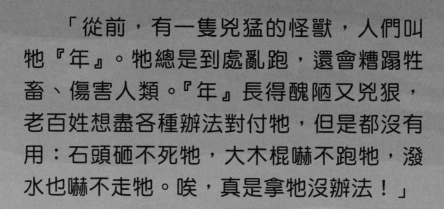

「從前，有一隻兇猛的怪獸，人們叫牠『年』。牠總是到處亂跑，還會糟蹋牲畜、傷害人類。『年』長得醜陋又兇狠，老百姓想盡各種辦法對付牠，但是都沒有用：石頭砸不死牠，大木棍嚇不跑牠，潑水也嚇不走牠。唉，真是拿牠沒辦法！」

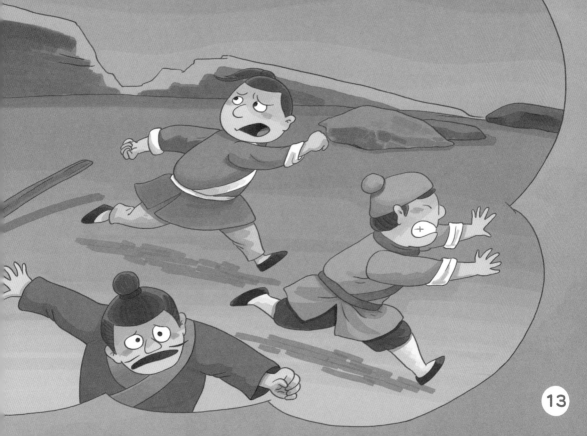

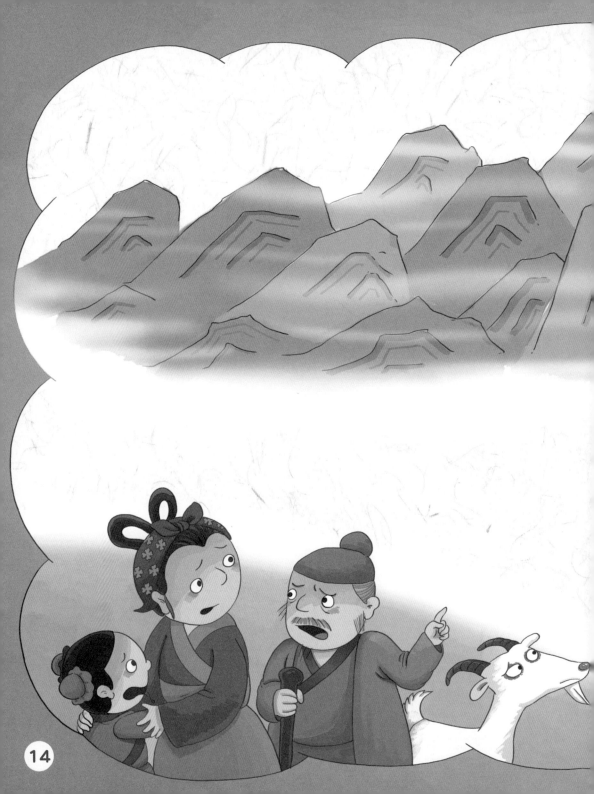

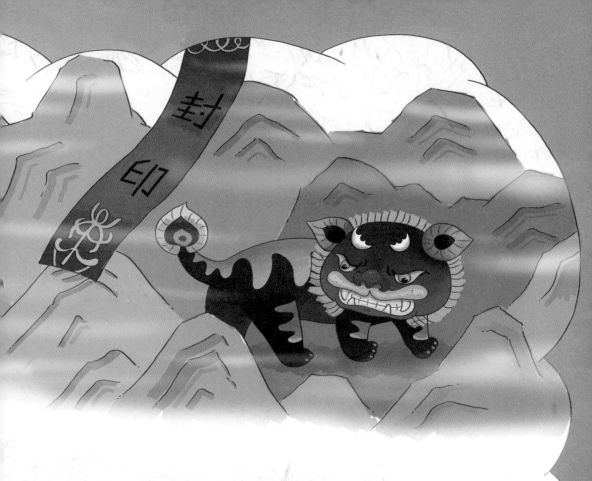

　　「天神看不下去了，決定懲罰
『年』，就把『年』關進了深山裏，
一年只准牠下山一次。可是沒有人
知道『年』到底會在哪天下山，於
是整日提心弔膽。」

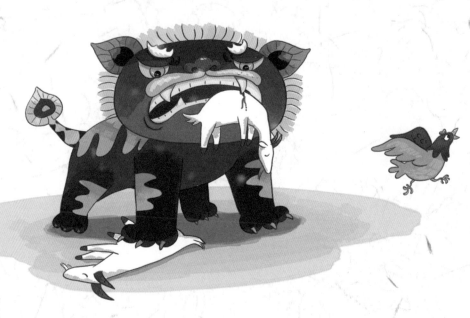

「一天天過去了，一月月過去了，『年』都
沒有來。直到那一年的大年三十，怪獸『年』
來了！哎呀，牠還是那麼醜、那麼兇！見雞
咬雞、見羊吃羊、見人撲人！瘋了一樣的
『年』躥（粵：村）到一個村莊的村口，正好兩
個牧童在比賽甩鞭子，看誰的聲音大：霹！
啪！霹！啪！『年』一聽到這麼響的聲音，嚇
得一溜煙兒就跑沒影了。」

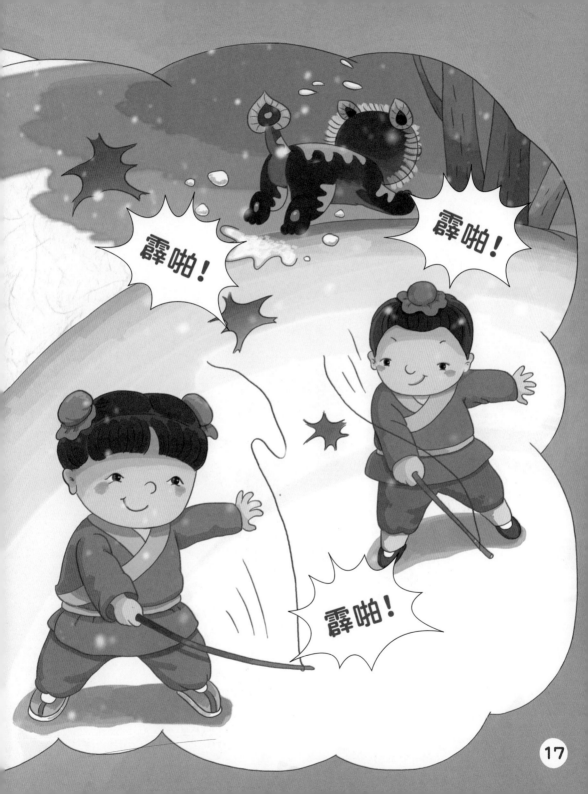

17

「怪獸『年』逃到另一個村子，剛想躥進一戶村民的家裏，突然看到他家大門口曬着大紅衣裳。『年』一看到這大紅色，嚇得牠從頭到腳打了個寒顫。」

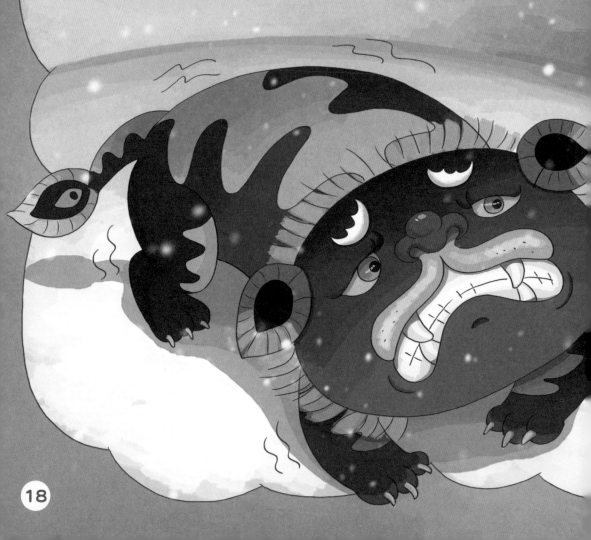

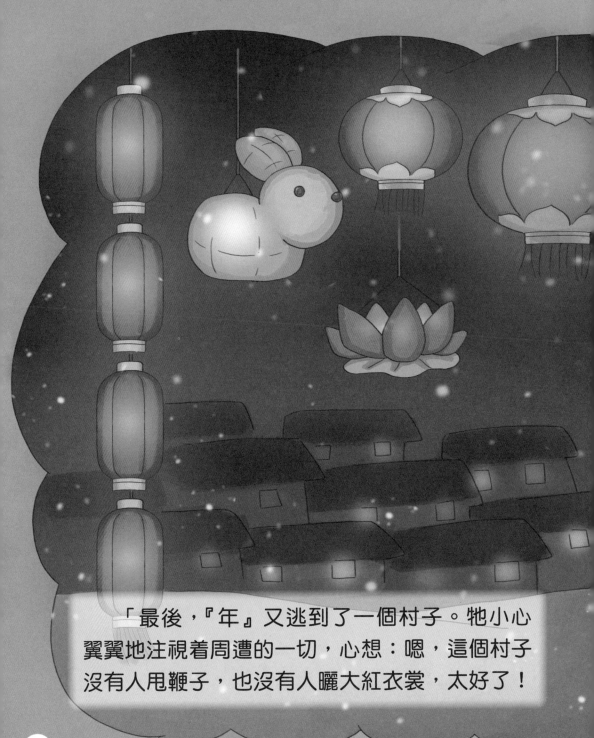

「最後，『年』又逃到了一個村子。牠小心翼翼地注視着周遭的一切，心想：嗯，這個村子沒有人甩鞭子，也沒有人曬大紅衣裳，太好了！

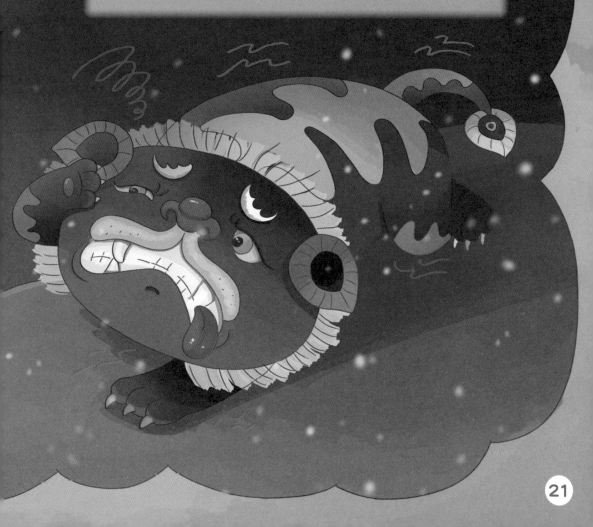

　　可忽然間，牠發現，這個村子戶戶燈火通明，荷花燈、兔子燈，各種燈籠高高掛。『年』被光刺得頭暈目眩，頭重腳輕，差點兒趴到地上起不來。於是，『年』拼命逃回了深山，再也不敢出來了。」

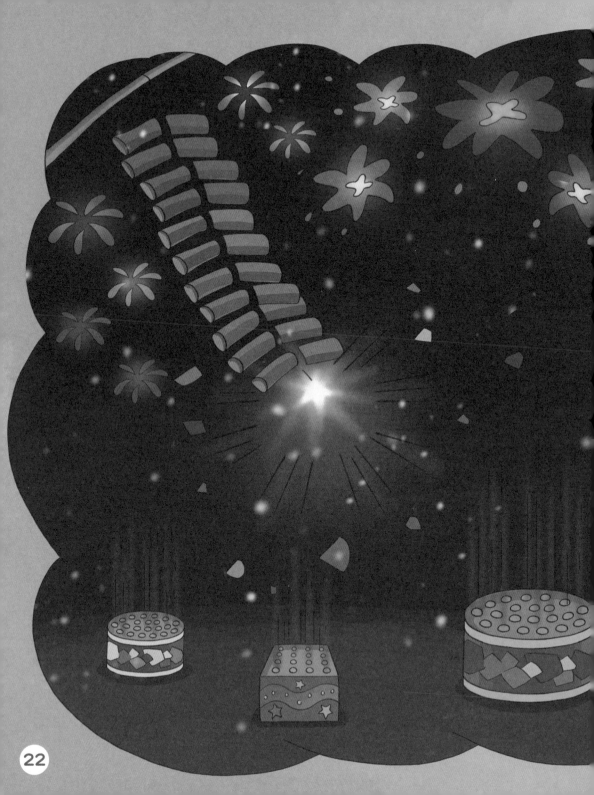

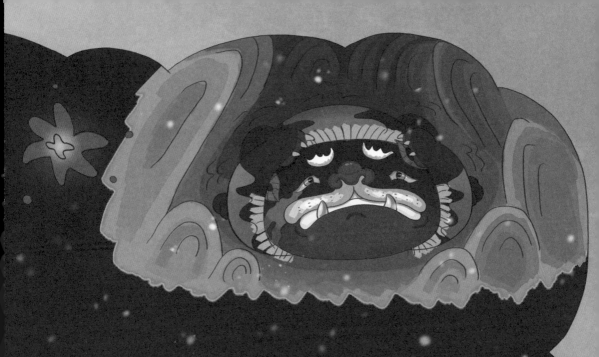

　　「後來，老百姓終於摸透了『年』的脾氣——原來『年』最怕響聲、怕光，還害怕鮮紅的顏色！『年』不見了，可是『過年』的風俗卻保留了下來，每年的最後一天，也就是大年三十，家家都要放煙花和爆竹。」

團團和圓圓聽得都入迷了，眼睛都不眨一下。

「團團、圓圓，」爺爺和爸爸走了過來：「穿衣服吧！咱們去院子裏放爆竹和煙花！」

屋外已經「霹霹啪啪、霹霹啪啪」地響成了一片。

　　爸爸真是勇敢，把一個圓圓的大盒子放在院子中間，用一根燃燒的香點燃了那根細線——

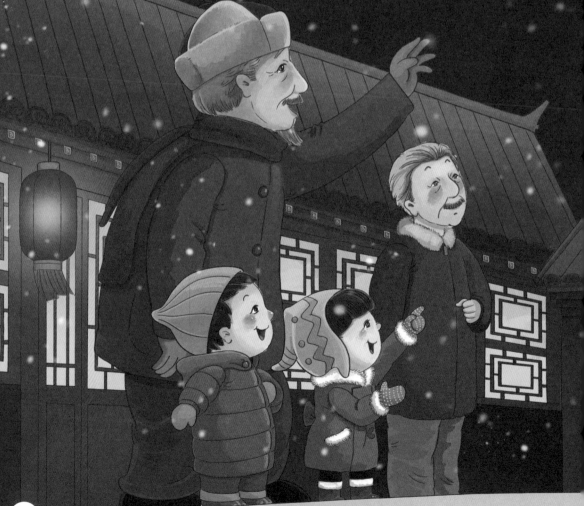

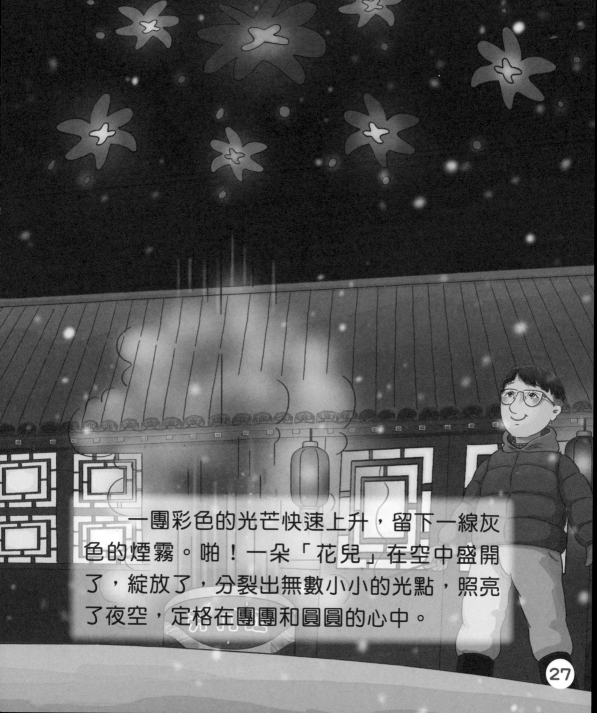

　　一團彩色的光芒快速上升，留下一線灰色的煙霧。啪！一朵「花兒」在空中盛開了，綻放了，分裂出無數小小的光點，照亮了夜空，定格在團團和圓圓的心中。

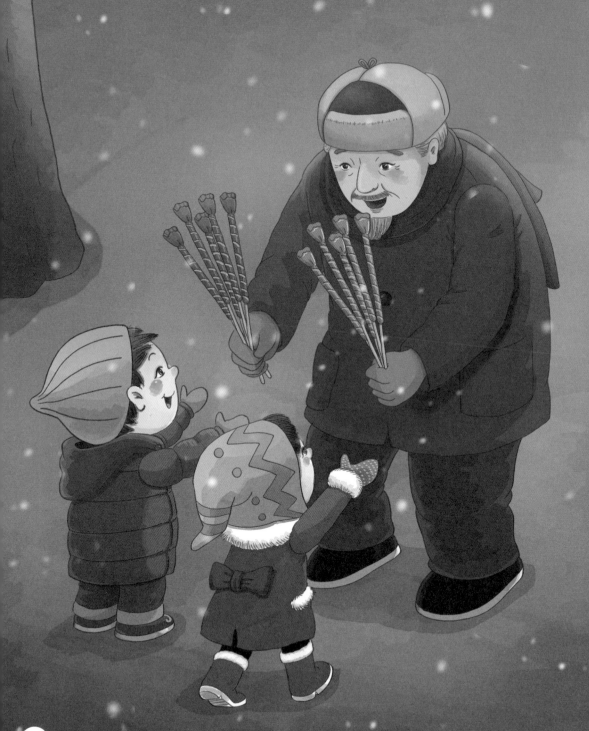

團團和圓圓仰着頭，一邊拍手一邊歡呼：「太漂亮了！我還想看！」

　　九爺爺拿出了一把長長的東西，說：「這才是你們小朋友玩的小煙花——滴滴金兒。」

　　九爺爺給團團和圓圓一人一小把，團團生怕分配不均，一根一根地數。

滴滴金兒

爸爸讓團團和圓圓各拿了一根小煙花，然後把手臂伸直，點燃的瞬間，一朵朵小金星、小銀星閃爍着不停地跌落下來，搖搖手臂還會看到更精彩的火花。

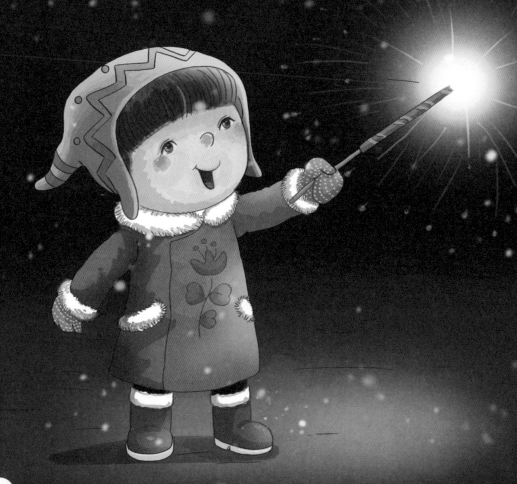

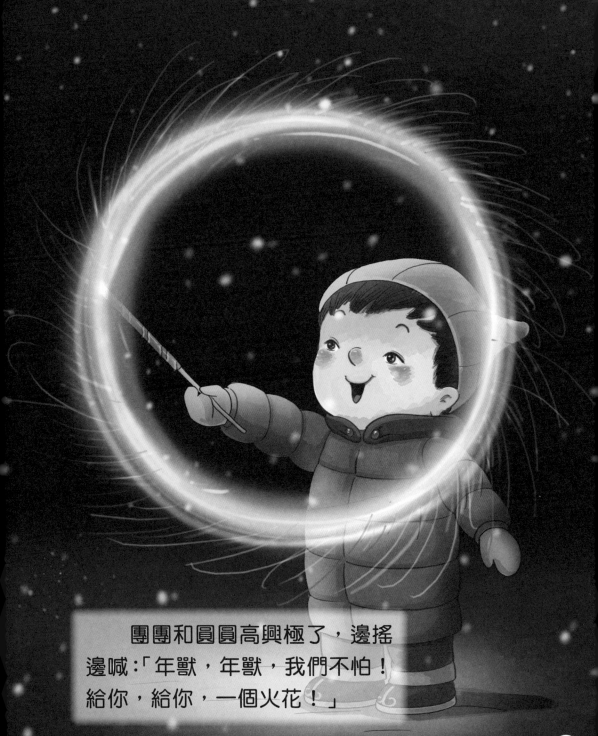

團團和圓圓高興極了，邊搖
邊喊：「年獸，年獸，我們不怕！
給你，給你，一個火花！」

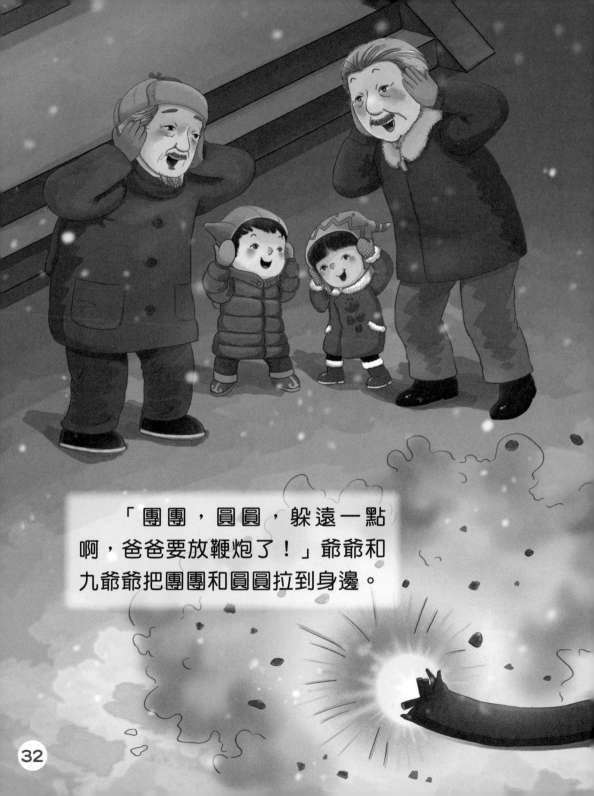

「團團，圓圓，躲遠一點啊，爸爸要放鞭炮了！」爺爺和九爺爺把團團和圓圓拉到身邊。

爸爸把那串長長
的鞭炮鋪展開來，又
用燃燒的香點燃了那
根細細的引線，然後
趕緊跳到一邊。

「霹靂啪啦——霹靂啪啦——」如星的紅
點一顆顆炸裂開來，就像放進熱油鍋裏的豆
子。團團、圓圓、爺爺、爸爸和九爺爺紛紛
摀着耳朵，又往後退了幾步，臉上卻洋溢着
止不住的期待與興奮。

「鞭炮的聲音太大了，爺爺！」團團邊捂着耳朵邊喊着。

「對啊！」爺爺大聲地跟團團說：「所以，鞭炮才能把年獸給嚇跑啊！」

「爸爸，我有點兒害怕！」想到年獸，圓圓躲到了爸爸的懷裏。

一串鞭炮很快就放完了，九爺爺的袋子裏只剩下最後一串鞭炮了。

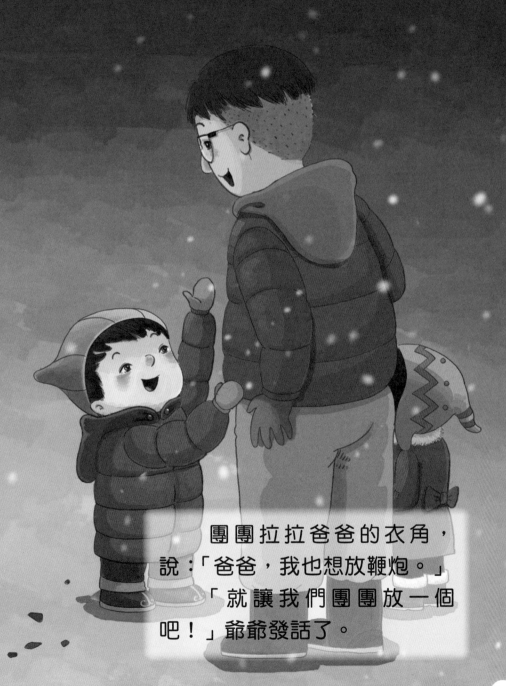

團團拉拉爸爸的衣角，
說：「爸爸，我也想放鞭炮。」
「就讓我們團團放一個
吧！」爺爺發話了。

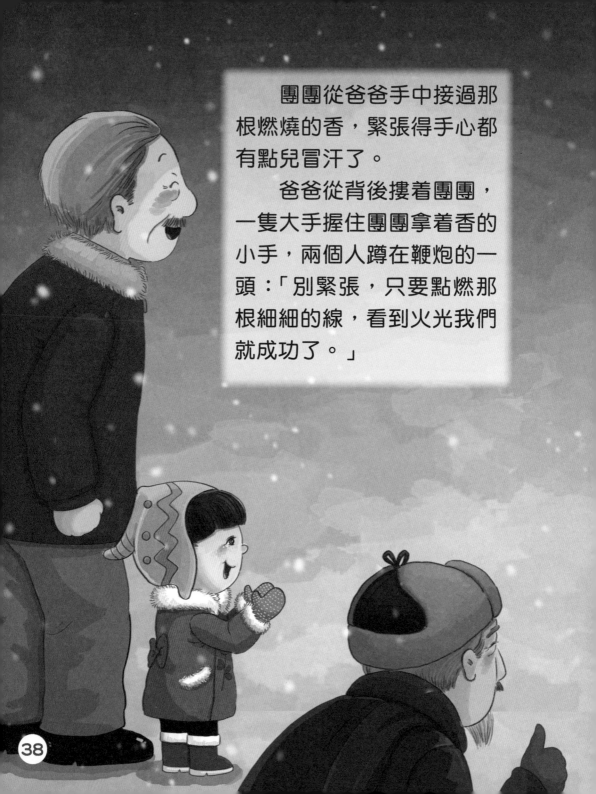

團團從爸爸手中接過那根燃燒的香，緊張得手心都有點兒冒汗了。

爸爸從背後摟着團團，一隻大手握住團團拿着香的小手，兩個人蹲在鞭炮的一頭：「別緊張，只要點燃那根細細的線，看到火光我們就成功了。」

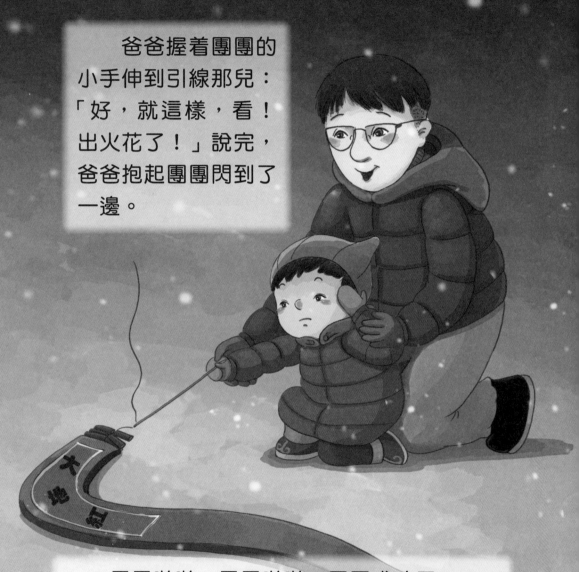

爸爸握着團團的小手伸到引線那兒：「好，就這樣，看！出火花了！」說完，爸爸抱起團團閃到了一邊。

霹霹啪啪，霹霹啪啪，團團成功了！
「哥哥好棒！哥哥好棒！」圓圓給哥哥拍起了手。

　　夜深了，可是遠遠近近的鞭炮聲和煙花聲仍然響個不停。

　　「媽媽，嫲嫲，」團團和圓圓跑進屋裏：「我們放了鞭炮和煙花，還有⋯⋯還有滴滴金兒！太好玩了！年獸肯定不敢來咱家啦！」

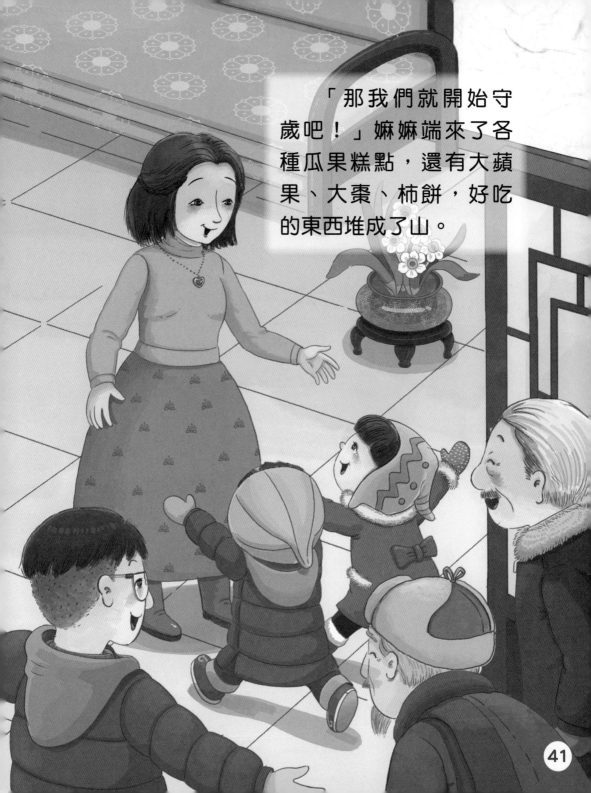

「那我們就開始守歲吧！」嫲嫲端來了各種瓜果糕點，還有大蘋果、大棗、柿餅，好吃的東西堆成了山。

「嫲嫲，甚麼是守歲啊？」圓圓聞着香香
的水仙花問道。

「守歲就是咱們一家老小要坐在一起聊
天，誰都不能睡覺。所謂「辭舊迎新」嘛，守
候着一個希望，我的希望就是團團和圓圓能

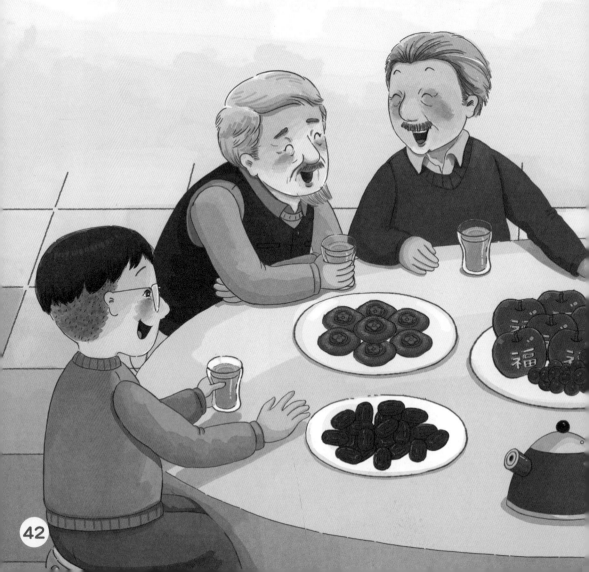

健健康康地長大，一家人都平平安安的。還有就是，防止年獸看到大家睡着了又跑回來搗亂。」嫲嫲邊說，邊裝成年獸的樣子嚇唬團團和圓圓。

逗得大家哈哈大笑。

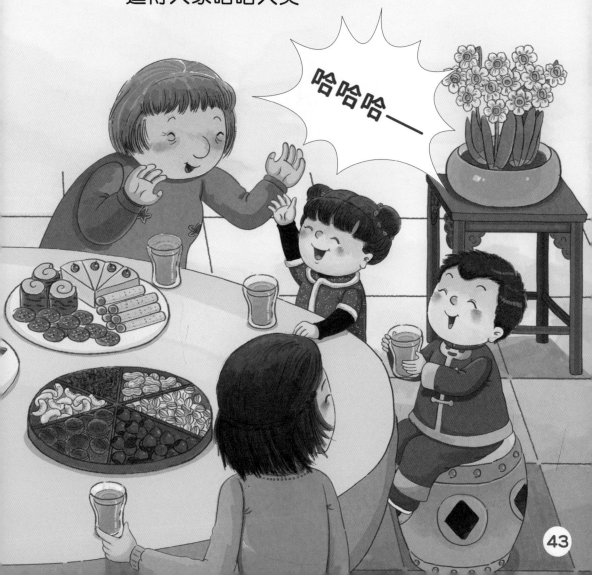

哈哈哈——

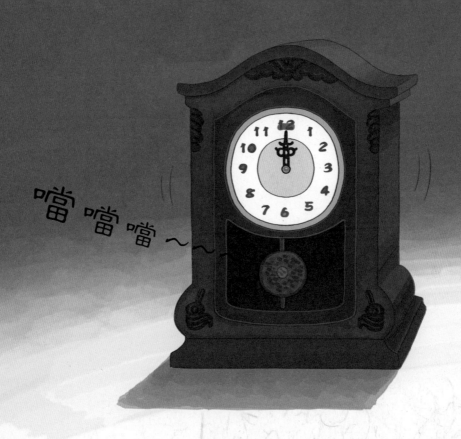

噹噹噹～～

噹噹噹──午夜十二點到了，新年的鐘聲響起，新的一年開始了。

興奮了一天的團團圓圓已經悄然進入了夢鄉。

你猜，明天還會有甚麼驚喜在等着他們呢？